# 森林樂繽紛
# 動物世界
## 給幼兒的動物小圖鑑

蘇西·威廉 着　漢娜·托爾森 繪

新雅文化事業有限公司
www.sunya.com.hk

# 《森林樂繽紛》系列

　　你有聽過「大自然缺失症」嗎？居住在城市的孩子們，日常較少機會接觸大自然，這便可能會出現缺乏創造力、想像力、專注力不足等身心問題。因此，我們必須讓孩子從小跟自然建立聯繫，加深他們對環境的歸屬感和環保意識。

　　本系列共兩冊，以淺白易明的文字，給孩子展示居住在森林的動物和昆蟲的生活環境。閱讀這套書時，孩子還能從中認識入門的森林科普知識，例如動物的習性和食性關係、棲息地的生態、昆蟲的身體結構及生命周期等，激發孩子探索世界的好奇心。快來讓孩子進入森林的世界，感受大自然之美吧！

 功能

　　本系列屬「新雅點讀樂園」產品之一，配備點讀功能，孩子如使用新雅點讀筆，可以自己隨時隨地邊聽邊學習新知識，增添閱讀趣味！

　　「新雅點讀樂園」產品包括語文學習類、親子故事和知識類等圖書，種類豐富，旨在透過聲音和互動功能帶動孩子學習，提升他們的學習動機與趣味！

　　家長如欲另購新雅點讀筆，或想了解更多新雅的點讀產品，請瀏覽新雅網頁 (www.sunya.com.hk) 或掃描右邊的 QR code 進入。

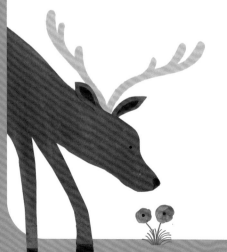

## 如何使用新雅點讀筆閱讀故事

### 1. 下載本故事系列的點讀檔案

1 瀏覽新雅網頁（www.sunya.com.hk）或掃描右邊的 QR code 進入 新雅・點讀樂園 。

2 點選 下載點讀筆檔案▶ 。

3 依照下載區的步驟說明，點選及下載《森林樂繽紛》的點讀筆檔案至電腦，並複製至新雅點讀筆的「BOOKS」資料夾內。

### 2. 點讀故事和選擇語言

啟動點讀筆後，請點選封面 ，然後點選書本上的文字或插圖，點讀筆便會播放相應的聲音。如想切換播放的語言，請點選每頁右上角的 粵 普 圖示，當再次點選內頁時，點讀筆便會使用所選的語言播放點選的內容。

請點選此圖示，
啟動點讀功能。

新雅・點讀樂園

請點選此圖示，
切換播放語言。

語言圖示
粵 普
粵語 普通話

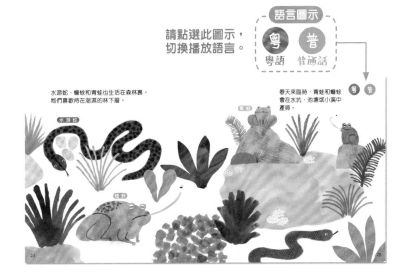

水游蛇、蠑螈和青蛙也生活在森林裏。
她們喜歡待在潮濕的林下層。

春天來臨時，青蛙和蠑螈會在水坑、池塘或小溪中產卵。

粵 普

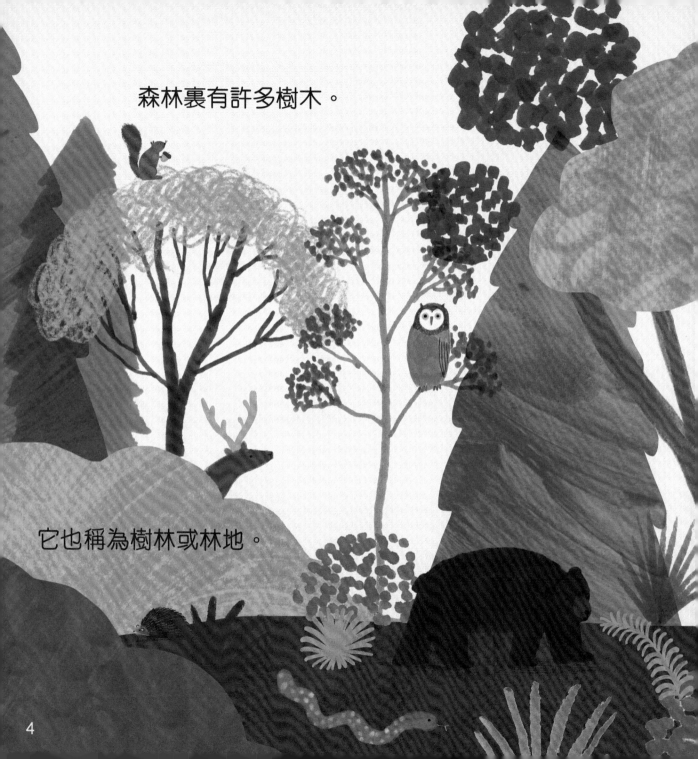

森林裏有許多樹木。

它也稱為樹林或林地。

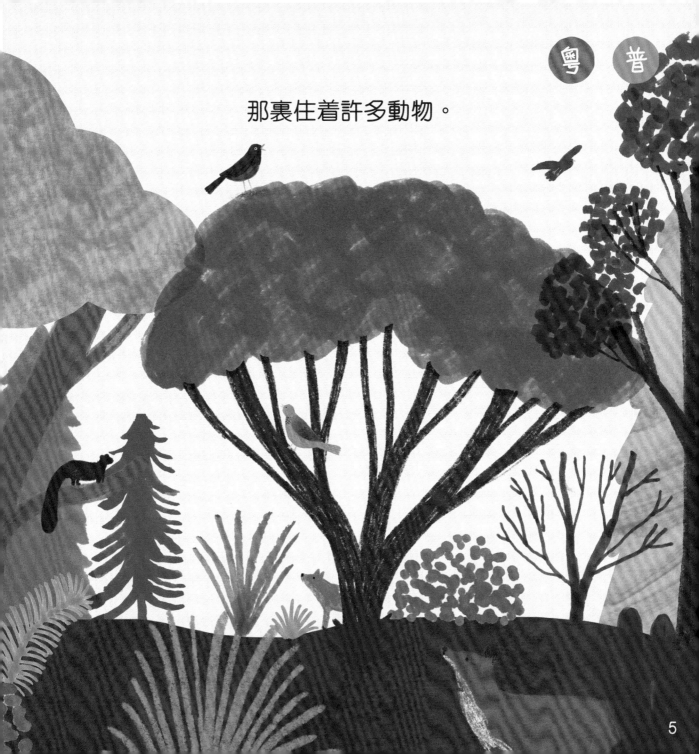

那裏住着許多動物。

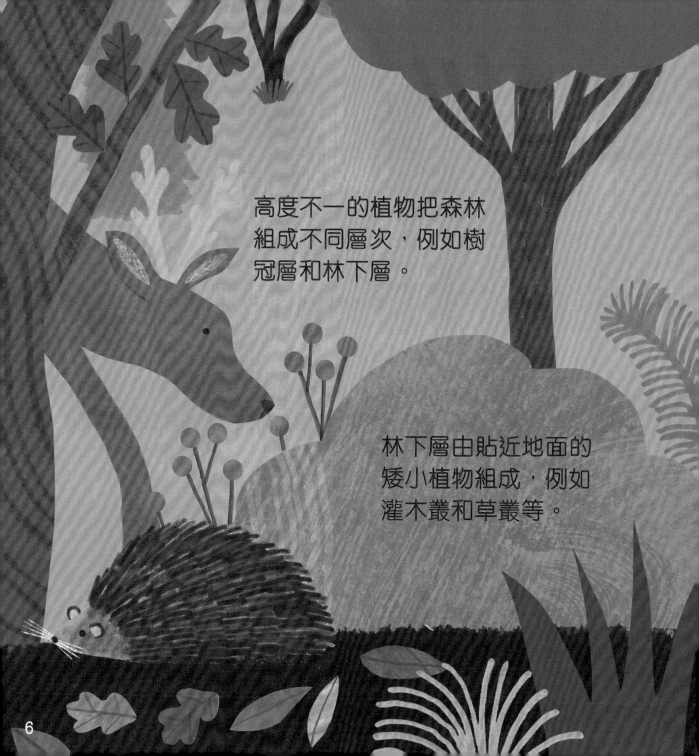

高度不一的植物把森林
組成不同層次，例如樹
冠層和林下層。

林下層由貼近地面的
矮小植物組成，例如
灌木叢和草叢等。

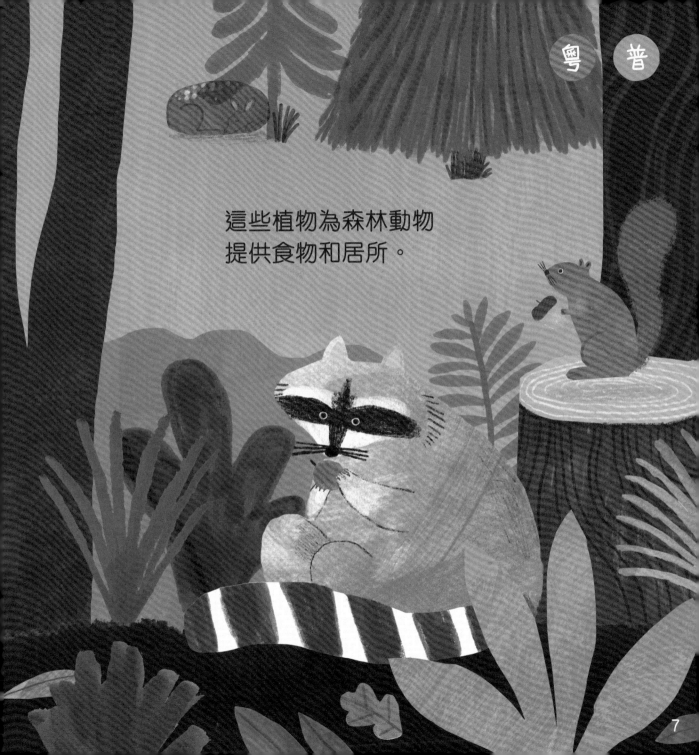

這些植物為森林動物
提供食物和居所。

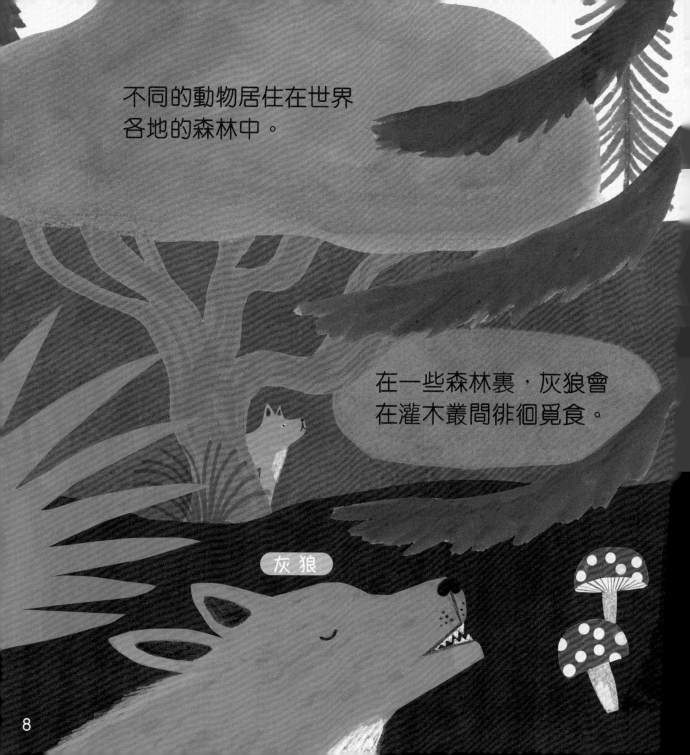

不同的動物居住在世界
各地的森林中。

在一些森林裏，灰狼會
在灌木叢間徘徊覓食。

灰狼

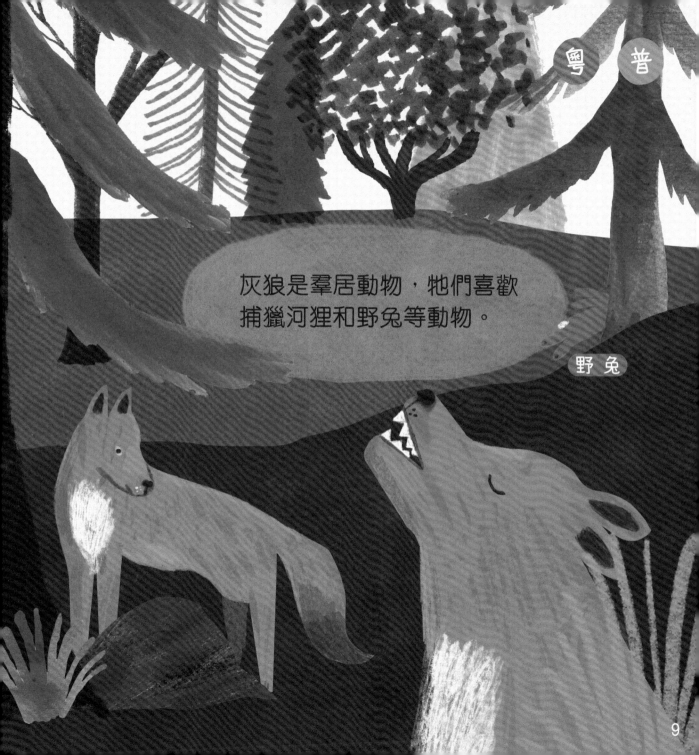

灰狼是羣居動物，牠們喜歡捕獵河狸和野兔等動物。

野兔

在森林裏很難會發現鹿的蹤影，因為牠們會在白天躲起來休息。

鹿

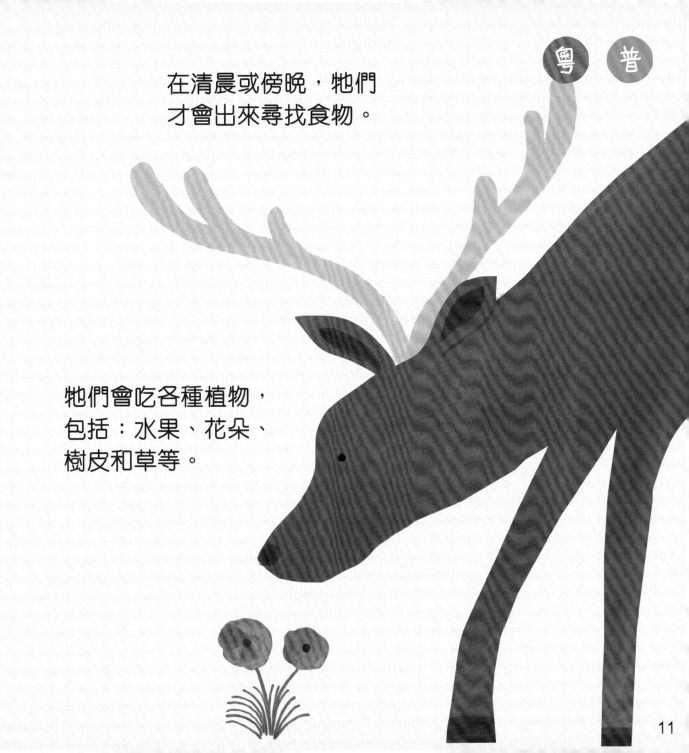

在清晨或傍晚，牠們
才會出來尋找食物。

牠們會吃各種植物，
包括：水果、花朵、
樹皮和草等。

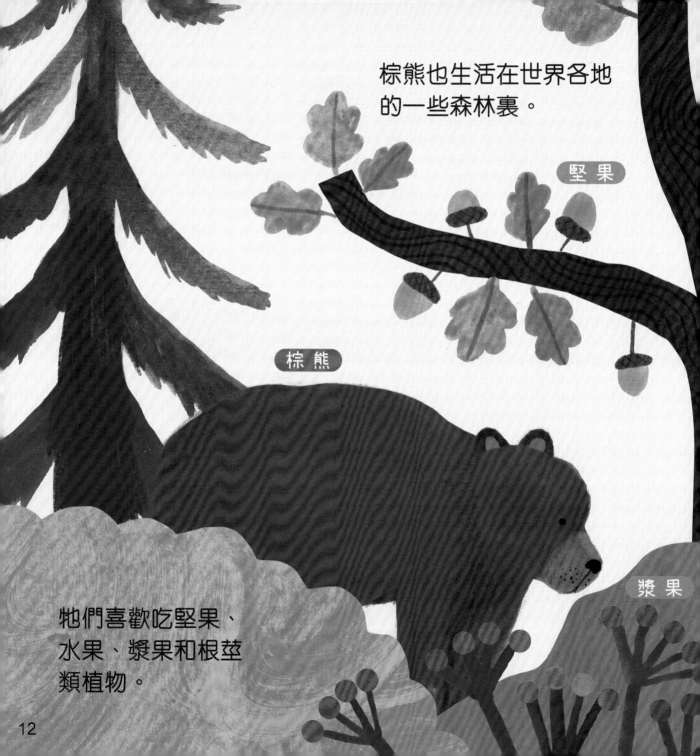

棕熊也生活在世界各地
的一些森林裏。

堅果

棕熊

漿果

牠們喜歡吃堅果、
水果、漿果和根莖
類植物。

在秋天，牠們會挖掘洞穴，並在裏面冬眠。冬眠是指牠們會一直睡很多天，來渡過天氣寒冷、食物稀少的冬天。

洞穴

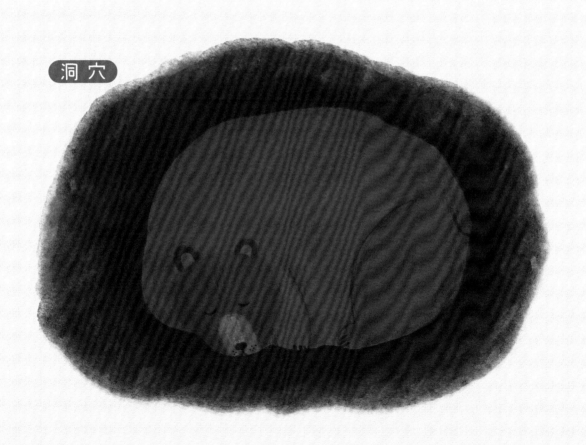

許多動物也會冬眠。

有些動物例如老鼠和刺蝟，
會睡上數星期。

刺蝟

老鼠

14

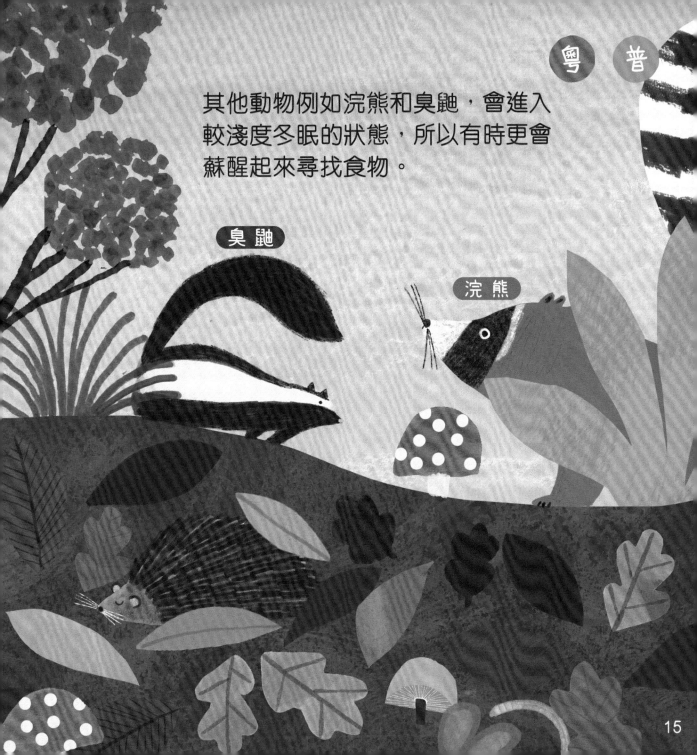

其他動物例如浣熊和臭鼬，會進入
較淺度冬眠的狀態，所以有時更會
蘇醒起來尋找食物。

臭鼬

浣熊

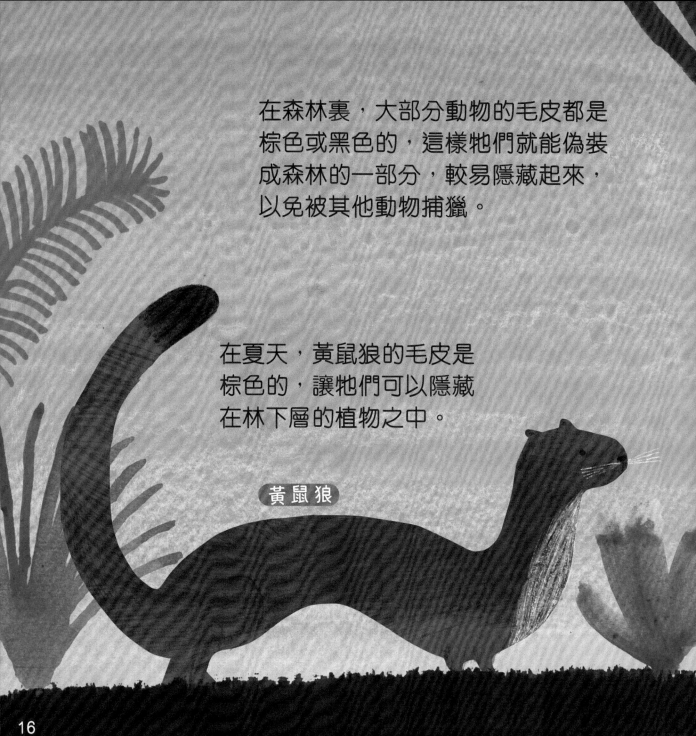

在森林裏，大部分動物的毛皮都是
棕色或黑色的，這樣牠們就能偽裝
成森林的一部分，較易隱藏起來，
以免被其他動物捕獵。

在夏天，黃鼠狼的毛皮是
棕色的，讓牠們可以隱藏
在林下層的植物之中。

黃鼠狼

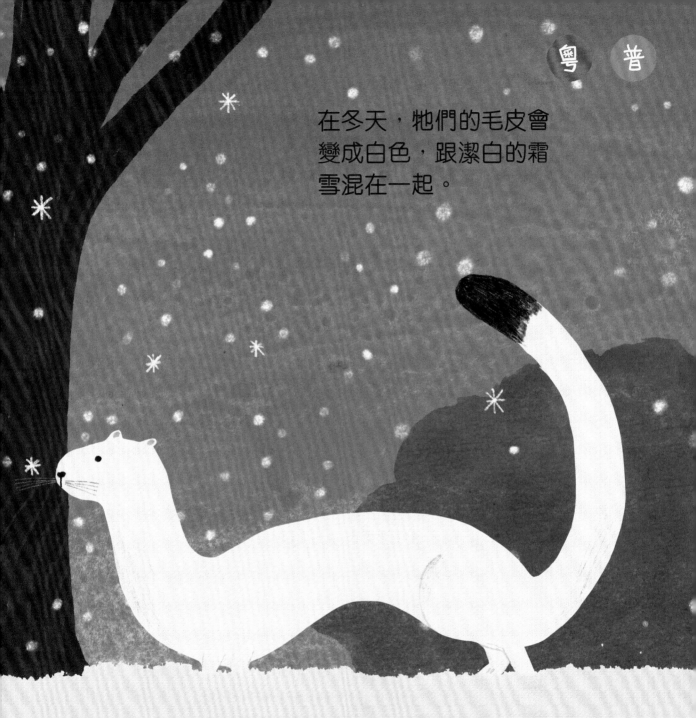

粵　普

在冬天，牠們的毛皮會
變成白色，跟潔白的霜
雪混在一起。

食物鏈是自然界中食物供求的關係鏈，
顯示生物之間「吃」與「被吃」的關
係。在森林的食物鏈中，位於食物鏈頂
端的動物被稱為頂級掠食者。

貓頭鷹

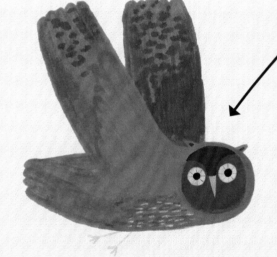

頂級掠食者多為體形較大的
動物，例如：鵰、貓頭鷹、
狼和熊。

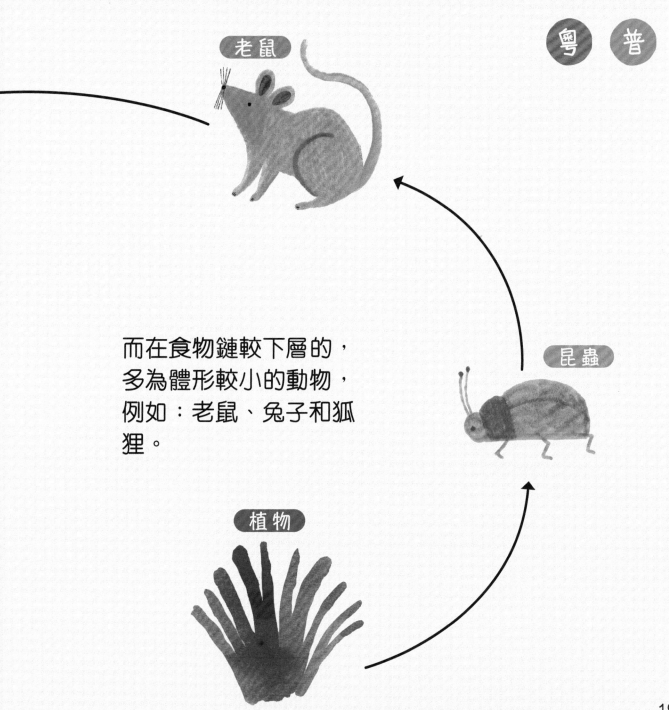

老鼠

昆蟲

植物

而在食物鏈較下層的，多為體形較小的動物，例如：老鼠、兔子和狐狸。

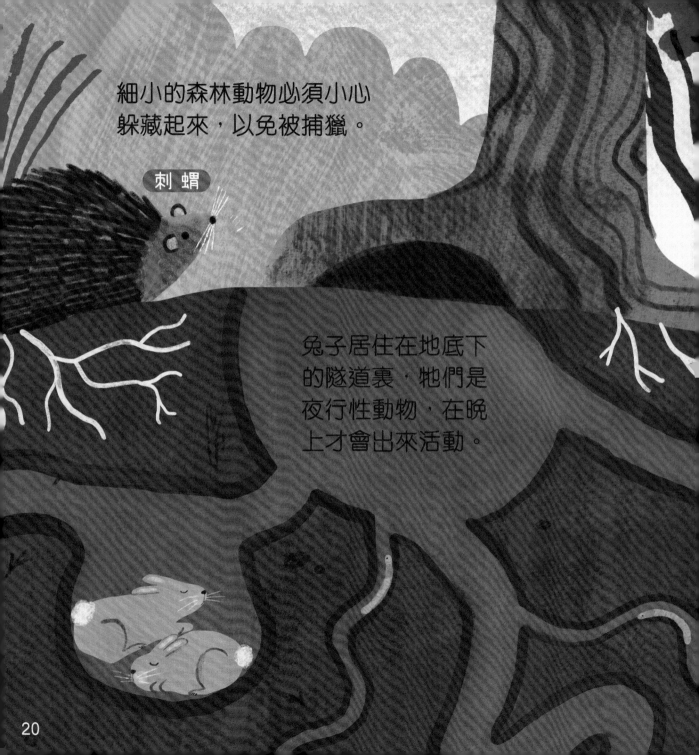

細小的森林動物必須小心
躲藏起來，以免被捕獵。

刺蝟

兔子居住在地底下
的隧道裏，牠們是
夜行性動物，在晚
上才會出來活動。

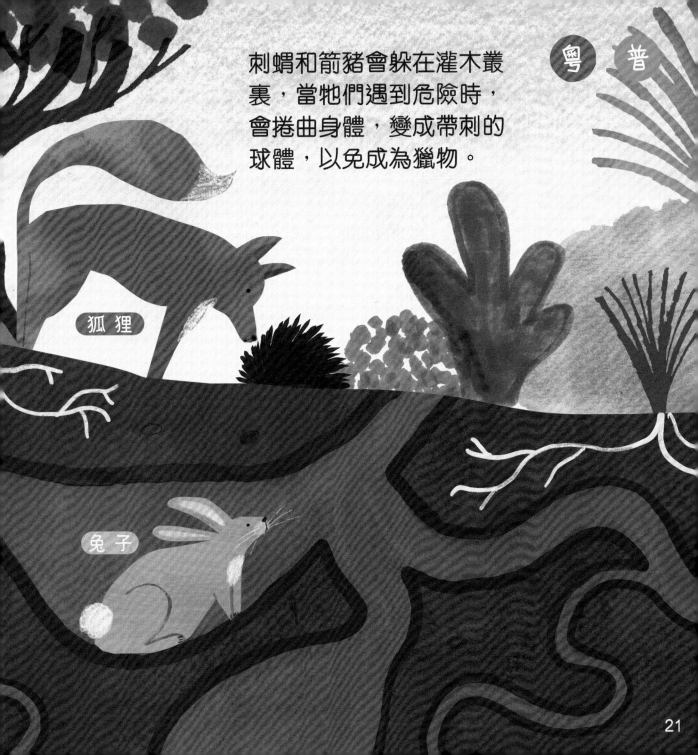

刺蝟和箭豬會躲在灌木叢裏，當牠們遇到危險時，會捲曲身體，變成帶刺的球體，以免成為獵物。

粵 普

狐狸

兔子

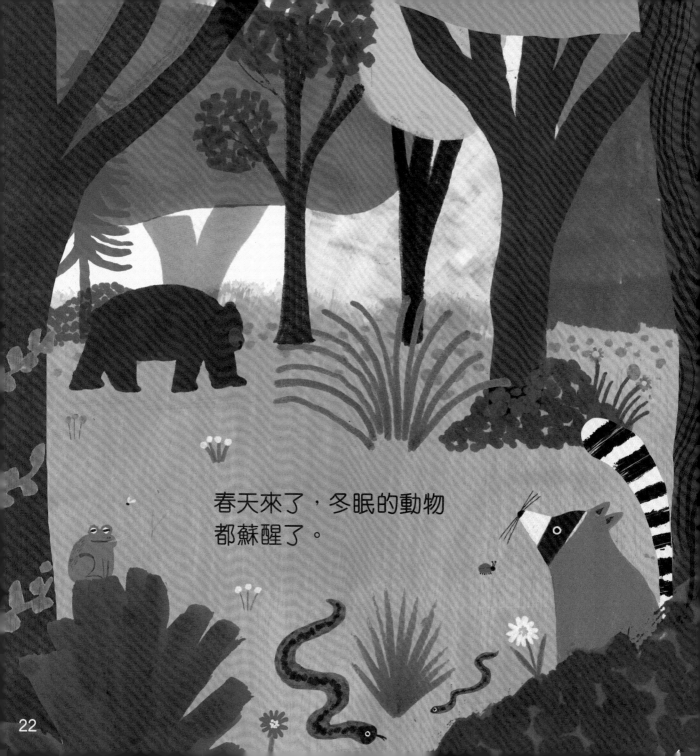

春天來了，冬眠的動物
都蘇醒了。

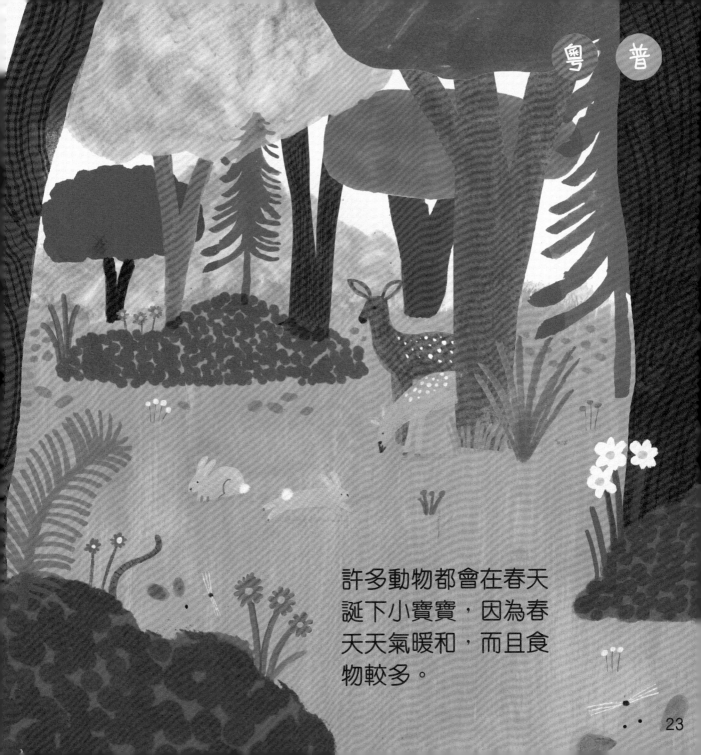

許多動物都會在春天
誕下小寶寶，因為春
天天氣暖和，而且食
物較多。

水游蛇、蟾蜍和青蛙也生活在森林裏。
牠們喜歡待在潮濕的林下層。

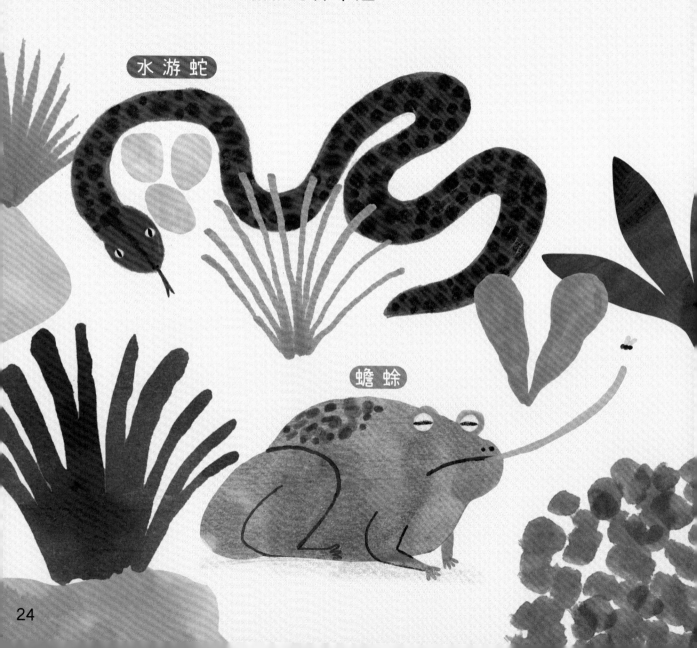

水游蛇

蟾蜍

春天來臨時，青蛙和蟾蜍會在水坑、池塘或小溪中產卵。

青蛙

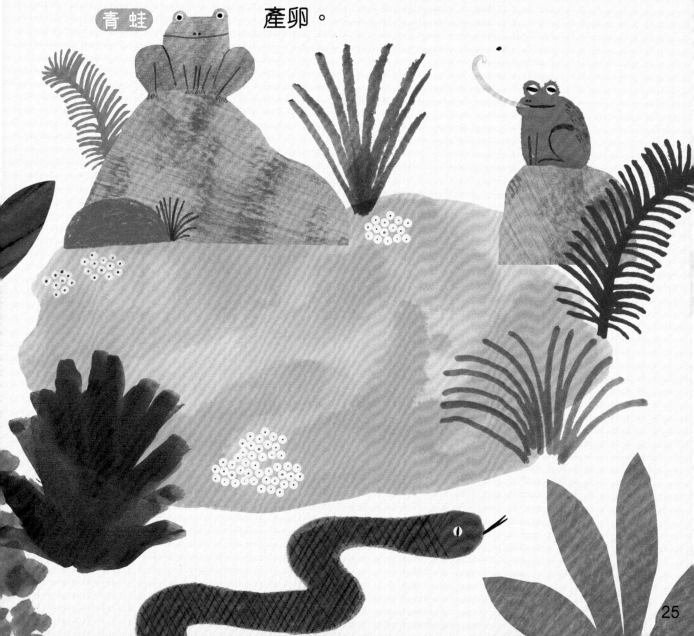

25

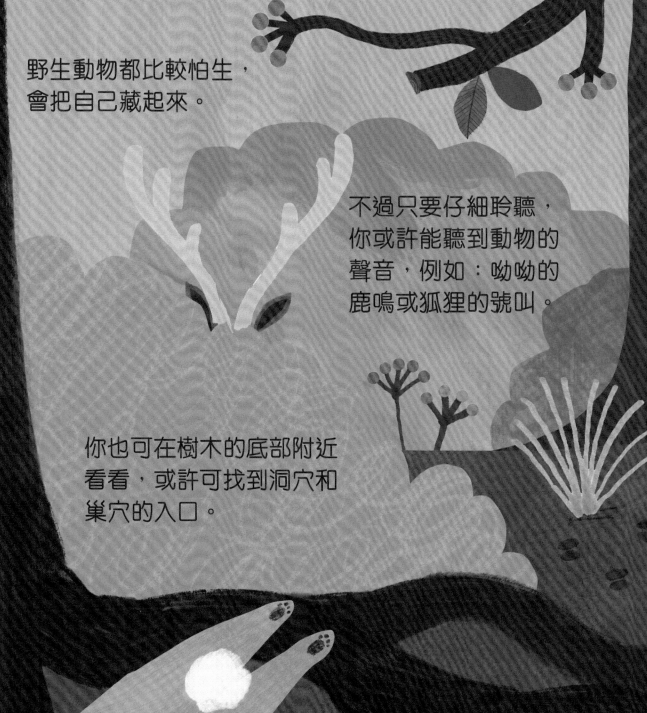

野生動物都比較怕生，
會把自己藏起來。

不過只要仔細聆聽，
你或許能聽到動物的
聲音，例如：呦呦的
鹿鳴或狐狸的號叫。

你也可在樹木的底部附近
看看，或許可找到洞穴和
巢穴的入口。

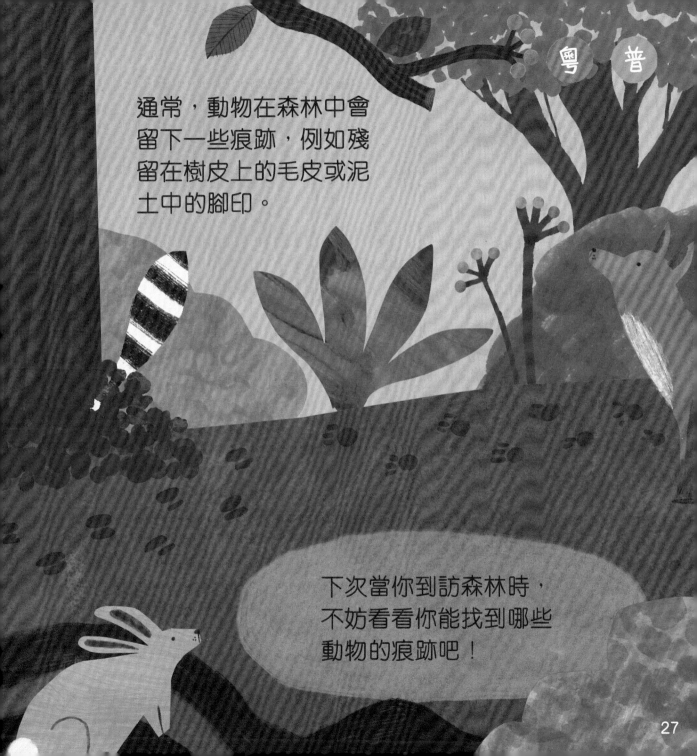

通常，動物在森林中會
留下一些痕跡，例如殘
留在樹皮上的毛皮或泥
土中的腳印。

下次當你到訪森林時，
不妨看看你能找到哪些
動物的痕跡吧！

# 動物的腳印

只要你在森林中仔細觀察地面，也許會看到一些動物留下的腳印。你可拍照或畫下來，然後按照以下的步驟來製作你的動物腳印收藏品。

## 你需要：

- 鉛筆
- 顏料
- 畫筆
- 畫紙
- 拍下的照片或草圖

1. 參考照片或草圖，在畫紙上用鉛筆畫出那個動物腳印。

2. 然後仔細塗上顏料，確保腳印的每個部分都塗上顏色。

3. 等待顏料自然風乾。

4. 最後，在網上找一找資料，看看你能否辨認出這個腳印來自哪種動物。

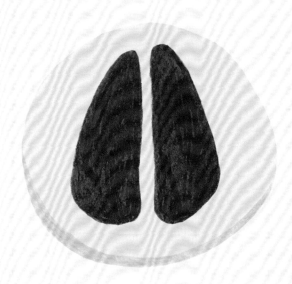

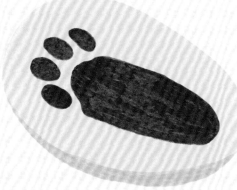

你可以製作一系列的動物腳印收藏品，
並加上找到的動物資料，
例如動物名稱、外型、大小等。
你還可以加入自己的手掌印或腳掌印呢！

# 森林動物知多點

- 松鼠會埋藏堅果以供日後食用，可是牠們常常忘記埋藏的地點，以至這些堅果後來長成了新樹。
- 鹿具有靈敏的聽覺，牠們只需要移動耳朵而不轉動頭部，便能辨別到捕食者的聲音來源。
- 兔子的家被稱為兔巢，狐狸和熊的家被稱為洞穴。
- 黃鼠狼媽媽一胎最多可以生下12隻寶寶。
- 狼的嗅覺靈敏度是人類的100倍。

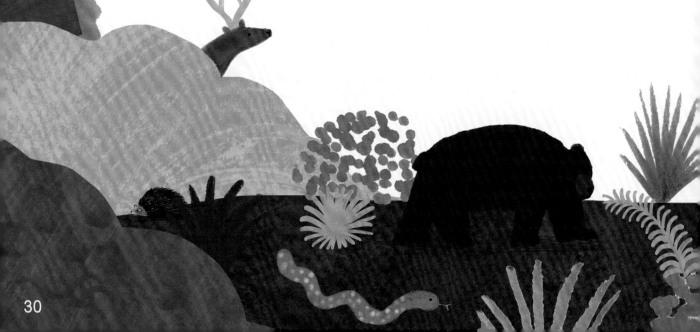

# 詞彙釋義

**樹皮**：樹木最外部的一層。

**冬眠**：在冬季進入長久的睡眠狀態。

**偽裝**：通過外觀看起來與周圍環境相似，以隱藏
自己的方式之一。

**掠食者**：獵食其他動物以獲取食物的動物。

**夜行性**：在夜間才活動。

**獵物**：被其他動物捕獵和吃掉的動物。

**森林樂繽紛**

# 動物世界

作　　者：蘇西・威廉（Susie Williams）
繪　　圖：漢娜・托爾森（Hannah Tolson）
翻　　譯：felicitymami
責任編輯：黃偲雅
美術設計：郭中文
出　　版：新雅文化事業有限公司
　　　　　香港英皇道 499 號北角工業大廈 18 樓
　　　　　電話：（852）2138 7998
　　　　　傳真：（852）2597 4003
　　　　　網址：http://www.sunya.com.hk
　　　　　電郵：marketing@sunya.com.hk
發　　行：香港聯合書刊物流有限公司
　　　　　香港荃灣德士古道 220-248 號荃灣工業中心 16 樓
　　　　　電話：（852）2150 2100
　　　　　傳真：（852）2407 3062
　　　　　電郵：info@suplogistics.com.hk
印　　刷：中華商務彩色印刷有限公司
　　　　　香港新界大埔汀麗路 36 號
版　　次：二〇二四年六月初版

ISBN: 978-962-08-8342-2
Originally published in the English language as *Forest Fun: Animals in the Undergrowth*
First published in Great Britain in 2024 by Wayland
Copyright © Hodder and Stoughton, 2024
All rights reserved.

Traditional Chinese Edition © 2024 Sun Ya Publications (HK) Ltd.
18/F, North Point Industrial Building, 499 King's Road, Hong Kong
Published in Hong Kong SAR, China
Printed in China